29. Janu. 1683. 1.ſ.
L. Morin D. M. P.

V. 2653.

24200

LETTRE

DV SIEVR
LE BLOND DE LA TOVR,
A VN DE SES AMIS.

CONTENANT

Quelques Inſtructions touchant
LA PEINTVRE.

Dédiée à Mr DE BOIS-GARNIER,
R. D. L. C. D. B.

A BOVRDEAVX,
Par PIERRE DV COQ, Imprimeur
& Libraire de l'Vniuerſité.

M. DC. LXIX.

A
MONSIEVR
DE
BOIS-GARNIER
RECEVEVR DE LA
Comptablie de Bourdeaux.

ONSIEVR,

Ie ne vous dédie point cét Ouvrage, afin de donner de l'Immortalité à vostre Nom,

EPISTRE.

mais plustôt afin de donner de la recommandation à cét Ouvrage. Ce debut paroistra sans doute un Eloge. Mais mon dessein n'est pas de faire icy celuy de vostre Personne. Ie ne me sens pas assez fort pour une semblable Entreprise. Il faudroit estre plus éloquent que ie ne suis, pour faire connoistre à tout le monde combien vous estes Genereux, Bien-faisant, Liberal, Civil & Honneste ; combien vous estes Tendre pour vos Amis ; combien vous estes Sincere, & Constant, & à quel point vous possedez les autres Qualitez d'un Galant-Homme, & les autres Vertus qui semblent tout-a-fait bannies de ce Siecle. Chacune de ces Vertus meriteroient un Panegyriste con-

EPISTRE.

sommes: & si ie me suis ingeré d'en parler, ce n'est que pour faire voir que ie vous ay choisi pour Patron de ce petit Traitté auec beaucoup de raison & de iustice. Ie serois satisfait de son destin, s'il me pouvoit tenir lieu de recognoissance pour tant de Bontés que vous m'aués tesmoignées, & si vous le vouliez receuoir comme vne marque de l'estime & du respect que i'ay pour vous. I'ay crû MONSIEVR, que la maniere ne vous en déplairoit pas, & i'ay trouvé beaucoup de conuenance au Present que ie vous en fais: car non-seulement vous avez vne grande connoissance de la Peinture, mais encore vous avez vne passion extréme pour les Tableaux,

EPISTRE.

comme le témoigne assez vôtre Cabinet, qui peut passer pour un des plus curieux de cette Province. Ie vous prie donc MONSIEVR, de recevoir ce petit Don comme un Hommage public que ie rends à vos Vertus, comme un parfait ressentiment des Bontés que vous avez pour moy, & comme une asseurance inviolable du Vœu que i'ay fait d'estre toute ma vie,

MONSIEVR,

Vostre tres-humble, tres-obeyssant, & tres-passionné serviteur.
LE BLOND DE LATOVR.

AV LECTEVR

CE petit Livre ne traite point à-fond de la Peinture, ny des Peintres. Ce seroit vne entreprise bien hardie, aprés ce qu'en ont écrit tant de grands Hommes, parmy lesquels le sçavant Monsieur Félibien s'est acquis vne reputation immortelle. Il contient seulement quelques instructions familieres qui pourront seruir d'Introduction à cét Art, & en rendre les commencemens plus faciles & plus agreables. Il y a des endroits où les plus Curieux trouveront peut-estre dequoy se satis-faire, & peut-estre aussi que les plus Habilles ne dé-

daigneront pas la façon dont les choses y sont traittées. Au reste, cét Ouvrage n'auoit pas esté destiné pour le grand iour, mais cét Amy à la priere duquel ie l'avois composé, m'ayant fait entendre qu'il pourroit être vtile au Public, ie me suis rendu à ses raisons dautant plus volontiers, que cette Impression me fournit les moyens de m'acquiter des plus pressans devoirs de la Vie Civile, enuers la Personne à qui ie l'ay dédiée.

POVR MONSIEVR DE LA-TOVR, SVR SON LIVRE DE LA PEINTVRE.

EPIGRAMME.

LA-TOVR nous fait voir dans son Livre,
Qu'il a sçeu ioindre deux talens,
Fort rares & fort differens,
Et qui sçauront le faire vivre,
Malgré les ialoux & les ans.

DE LAMATHE Advocat
au Parlement de Paris.

LETTRE.

MONSIEVR,

Vous m'avés si-fort pressé de vous dresser quelques Instructions touchant la Peinture, pour cultiuer cette noble inclination que vous auez pour ce bel Art, & vous donner vne plus parfaite connoissance des Tableaux, pour lesquels vous auez vne curiosité bien loüable, que ie n'ay pû differer plus long-temps de satisfaire à vostre obligeant desir : ayant consideré d'ailleurs, que nostre petit Marc-Antoine pourroit quelque jour pro-

fiter de ce petit trauail. Ie vous diray donc le plus fuccintement & le plus clairement qu'il me fera poſſible, ce qu'il y a de plus neceſſaire & de plus facile dans les elemens de cét Art, paſſant par deſſus ces ſpeculations longues & difficiles, qui feroient capables de rebuter dans les commencemens, au lieu d'encourager, & d'inſtruire.

Ce bel Art qui paroit aujourd'huy auec tant d'auantage & d'éclat, & qui eſt deuenu vn des plus beaux objets des Eſprits de noſtre Siecle; ce bel Art qui tient des premiers rangs parmy les Royalles inclinations de noſtre incomparable Monarque, lequel, par l'eſtime particuliere qu'il en teſmoigne, excite l'emulation de mille rares Genies qui trauaillent fans ceſſe à l'enuy pour s'y rendre parfaits ; ce bel Art

dis-je, est sans doute vne imitation admirable des Idées de Dieu, dans la production des Creatures, que les Theologiens appellent vne connoissance expresse de toutes les choses possibles.

Car celuy qui agit auec esprit, se figure premierement le dessein & l'image de ce qu'il pretent faire & produire au jour. Or Dieu qui a fait toutes choses dans vne veüe souuerainement sage, & auec vne conduite tres-judicieuse, a connu mésme auant la creation du monde, le modelle & le patron de tout ce qu'il a produit depuis, & de tout ce qu'il doit produire doresnauant, sa connoissance, vaste & profonde luy en ayant fourny la representation & l'effigie interieure, comme vne peinture spirituelle, & c'est ce que nous appellons proprement les Idées de

Dieu. Et de mefme que Dieu conferue dans fon Eternité vne Idée permanente & immuable de toutes chofes : de-méme ce bel Art a cela d'excellent & de particulier, qu'il conferue fans alteration les extraits de cét adorable Prototype, par la beauté rauiffante de fes charmans effais, bien-que dans leur exiftence & dans leur être, ils foient fujets aux Loix de la Nature, qui n'a rien qui ne periffe enfin auec le temps. Car leurs attraits quelque agreables qu'ils foient, s'éuanoüiffent prefque auffi-toft qu'on commence à les remarquer, n'ayant d'autre moyen de fe conferuer & de participer à ces glorieufes Idées de leur Autheur, que par le diuin fecours de la Peinture, qui a cela de propre, qu'elle reffemble en ce point au Souuerain principe de toutes cho-

ses, qui tient renfermé dans soy-méme de toute Eternité, comme dans vne source feconde & inépuisable, la beauté & la perfection de toutes les Creatures, sans changement & sans defaillance, parce que cette Idée vniuerselle de toutes choses, estant vne partie de son essence, elle doit estre aussi parfaite que luy-mesme.

Ie ne pretens point auancer icy que les expressions exterieures des Idées de Dieu, qui sont les objets naturels de nos sens, sont aussi parfaites dans les traits visibles de la Peinture, que dans cét adorable Original; mais je dis que ce bel Art ayant les auantages que ie viens de faire remarquer, il faut demeurer d'accord qu'il n'y en a point qui soit embelly de plus nobles & de plus magnifiques Caracteres, & que ceux-

là se doiuent estimer fort heureux, à qui Dieu communique ce rayon de sa Diuinité, leur donnant ce beau talent de l'imiter en quelque sorte dans l'expression visible de ses perfections, & les destinant malgré la necessité fatale de la vicissitude & de la fin des choses creées, à perpetüer la beauté de ses Creatures dans cét estat passager, comme il l'a conseruée toûjours la mesme, leur existence ne causant point d'accidens dans son Idée, quoyque les expressions de la Peinture soient les expressions des accidens, puis qu'elles le sont des existences creées. Car qui ne sçait que Dieu n'est point imitable en ses perfections qu'on appelle immanentes, c'est à dire qui luy sont essentielles & propres, comme il l'est en celles qu'il communique positiuement à ses Creatures, lesquelles

operent

operent alors par la participation qu'il leur a donné de sa puissance, auec cette difference pourtant, qu'elle est extremement affoiblie en elles, & que la peine du peché y paroist manifestement imprimée, Dieu ayant voulu que l'homme preuaricateur se souuint sans cesse de sa desobeyssance, & que son abaissement present reparât en quelque façon son ancien orgueil.

Il faut donc demeurer d'accord que rien n'approche de l'excellence de la Peinture dans les qualitez qui luy sont propres, & que parmy les beaux Arts elle est non seulement vn Art admirable & singulier, qui merite d'estre distingué & mis au dessus de tous les autres, mais encore que c'est quelque chose de diuin, quelque chose de plus qu'vn Art, qui esleue nostre esprit & le

porte au delà de luy-mesme. Et bien que l'Histoire & l'Esloquence, qui sont deux choses qui peuuent mieux entrer en parallele auec les auantages de la Peinture, que les autres Arts & les autres connoissances; l'Histoire estant digne de veneration & de respect, puis qu'elle est vn riche thresor des plus seures regles de la vie, & que sans elle nous serions sans creance & sans discipline: Et l'Esloquence estant la lumiere de l'Esprit, l'interprete des Sciences, la Gardienne des Loix, la Patrone des Vefves & des Orphelins, le fleau des vices, l'appuy de la vertu, le refuge des mal-heureux; Il faut aduoüer neantmoins que la Peinture efface tous ces Esloges & tous ces titres si pompeux par celuy-là seul que tous les Sçauans luy ont donné d'vn commun consentement, *de se-*

conde Creatrice, & d'Imitatrice de DIEV, si l'on peut parler de la sorte. Et en effet, quelque effort que fasse l'Eloquence par la bouche des Poëtes, & des Orateurs, que quelques-vns ont appellé des Peintres parlans, & à quelque perfection que puissent paruenir les autres Arts, & les autres sciences, ne void-on pas clairement que la Peinture les surpasse infiniment en ses effets? Et n'est-il pas vray que IESVS-CHRIST paroit auec plus de pompe & d'éclat sur le Thabor, auec le secours du Pinceau de l'Illustre Raphaël, qu'auec le secours de la plume du meilleur Poëte & du meilleur Orateur, ou auec quelque autre secours que ce soit.

DIEV a donné à chaque Art la qualité qui luy est propre & essentielle: Celle de la Rhetorique est de persuader, & ce don est sans doute

vn des plus admirables que cette Prouidence toute liberale ayt communiqué à l'homme; celle de l'Histoire est d'instruire ; celle de la Philosophie est de rendre les hommes sages & raisonnables, & ainsi des autres; mais la qualité de la Peinture est de créer & de produire vne seconde fois, ce qui estoit des-ja créé & produit : & ce qui est encore plus merueilleux, de faire, pour ainsi dire, quelque chose de rien, imitant en cela l'Autheur de toutes choses, qui les a tirées du neant par vne puissance sans seconde. Ie l'ay desja dit plusieurs fois, & ie ne me lasserois jamais de le dire, à la gloire de cet ouurier inimitable, & à la confusion de ceux qui respondent si mal à cette auantageuse destination qu'il leur a si liberalement donnée: Si je ne me souuenois que je vous ay promis au

commencement de cét ouvrage, que je serois succint le plus que ie pourrois. Ie vay donc entrer en matiere afin de vous tenir ma promesse, & pour ne pas abuser de vostre loisir, dont ie me rendrois responsable enuers le public, auquel vous vous estes deuoüé entierement.

La fin generale de la Peinture, est de glorifier & d'exalter Dieu par la representation la plus naïve & la plus pompeuse de la beauté de ses Creatures, comme il s'exalte luy-mesme par la complaisance quil a dans cét abysme d'Idées rauissantes d'vne infinité de Creatures qu'il peut produire incessamment, dont il a tiré cét admirable tout qui compose l'Vniuers, qui est vn Tableau acheué de toutes les beautez imaginables.

C'est donc vn employ bien glorieux de s'adonner à la Peinture,

puis qu'elle nous conduit à noſtre veritable fin par des voyes ſi agreables : car qui ne ſçait que la veritable fin de l'homme, ſon principal objet, & celuy pour lequel il a eſté créé, eſt pour rendre gloire à ſon Createur, & pour donner, s'il eſtoit poſſible, quelque nouueau luſtre à cét Eſtre ſi parfait & ſi accomply.

Que s'il s'en trouue ſi peu qui répondent à cette noble & à cette heureuſe deſtination, ce n'eſt rien autre choſe qu'vn effet de l'aueuglement du premier homme, qui a eſté ſi fatal à toute ſa poſterité : Et certes, ſi cét aueuglement a eu de ſi eſtranges ſuittes dans nos derniers ſiecles, qui ſans doute n'euſſent point cedé aux precedens, ny meſme à la plus illuſtre antiquité, c'eſt vray-ſemblablement par cette raiſon, que les plus belles choſes tombent de temps en

temps dans vn relâchement inévitable, dont elles se releuent ensuitte auec plus d'éclat, comme nous l'audns veu souuent arriuer en tous les autres Arts.

Or l'on connoît cette destination dont nous parlons à des indices differents, & presque infaillibles.

On la connoît dans les Enfans, lors qu'estant encore jeunes, ils ont quelque petite complaisance, sans y faire presque reflection, à former auec la plume, auec du charbon, ou quelque autre chose, dans la Maison, dans l'Eschole, ou dans la Classe, sur la muraille, sur du bois, ou sur du papier, des testes, des mains, des arbres, des Chasteaux, des nauires, des bestes, & d'autres marmouzets de cette sorte. Et dans les personnes d'vn âge plus auancé, on le connoît à ces mémes indices, & encore à vn certain esprit de

facilité, qui leur fait cõceuoir ce qu'ils voyent de beau dans les Tableaux comme des choses aisées, car alors c'est vne marque euidente qu'ils ont du naturel & de la disposition pour en faire autant. Mais le plus souuent, ce naturel, & cette disposition sont étouffez par les Peres, & par ceux qui ont soin de l'educatiõ de leurs enfans lesquels les sacrifient à leur ambition & à leurs propres inclinations, ensorte que cette bonne semence se perd, parce qu'on neglige de cultiuer le fons, & ce beau naturel s'éuanoüit de mesme qu'vne fleur dans la gelée.

C'est pourquoy les Peres bien zelés pour l'auancement de leurs Enfans, deuroient s'animer d'vne émulation pareille à celle des Lacedemoniens, qui enuoyoient les leurs voir les plus belles Villes de leurs pays, afin qu'ils peussent mieux se determiner

ner parmy cette grande diuersité de choses qui s'offroient à eux dans leur voyage, à celles qui seroient plus selon leur inclination & leur goût, d'ou il arriuoit, qu'estant persuadez de la bonté & de la beauté de l'employ qu'ils auoient eux-mesmes choisy, ils s'y rendoient parfaits, & laissoient bien-loin derriere eux, ceux à qui l'on n'auoit pas donné semblable liberté. On peut dire d'ailleurs que nostre nation est si inconstante dans ses desirs & dans ses resolutions particulieres, qu'elle change autant de fois, qu'il se presente des objets nouueaux capables d'exciter son appetit, qui s'attache toûjours dauantage au bien qu'il ne possede pas encore qu'à celuy dont il a des-ja fait choix; d'où il arriue que voulant tout entreprendre, on n'entreprend rien, & voulant sçauoir toutes choses, on ne sçait

jamais rien à fond. Ce sont-là les deux grandes raisons pourquoy nous voyons si peu d'habilles gens dans nostre France, au respect de ce qu'il y en deuroit auoir, estant certain qu'elle est à aussi juste titre, la Mere des bons esprits, comme elle est la Mere des bons Soldats.

Ce n'est pas que lors que les parties qui composent la perfection d'vn Art, ont quelque liaison auec les principes des autres Arts, & mesme de plusieurs Sciences, & de plusieurs connoissances humaines, il est absolument necessaire de les apprendre, car c'est de ces differentes connoissances que se forme la perfection de cét Art: mais quand on est venu à ce point, quand on a vne fois puisé dans ces sources diuerses ce qui estoit conuenable à cét Art, & ce qui contribüoit à sa plus grande perfection, il

faut s'arrefter-là, il faut fe fixer à l'exercice continüel de cét Art, fans s'attacher à d'autres objets, qui exigent chacun l'application d'vn efprit tout entier pour excellent qu'il foit.

Ie ferois trop long fi je vous difois tous les inconueniens qui prouiennent de cette legereté & de cette incertitude d'efprit, qu'on reproche fur tout aux François auec beaucoup de raifon, & qui les empefche, ie ne dis pas d'égaler les plus grands Perfonnages de l'antiquité, mais de les furpaffer mefme de beaucoup. Ie ne m'arrefteray pas non plus à vous étaler toutes les raifons qui démontrent, que quand on a fait élection d'vn employ raifonnable, auec toute la liberté & la connoiffance qui font neceffaires, il s'y faut appliquer conftamment, & s'imaginer que l'on eft né pour cét employ, eftant tres-cer-

C ij

tain que nous naissons tous differemment, les vns pour vne chose, les autres pour vn autre.

Posons donc pour fondement de l'employ dont nous parlons, vn beau naturel, & vne heureuse disposition, & adjoustons y vn âge encore tendre & docile: Car quoyque les sentimens soient differents touchant cette derniere qualité, & qu'il semble qu'vne personne de vingt ou trente ans soit d'vne meilleure conception & d'vn jugement plus solide, la vie de l'homme, & mesme du plus vigoureux pouuant fournir à peine au temps qui seroit requis pour faire vn grand Peintre, mon opinion est qu'il faut s'appliquer à la Peinture dés l'âge de dix ou douze ans, aprés auoir appris à lire & à escrire.

Quand vn Maistre aura entrepris de dresser vn enfant à la Peinture, &

qu'il commencera de le former par le desseing, il doit prendre garde sur tout de ne point violenter son inclination particuliere dans ces commencements, qui ne sont, à proprement parler, que de simples preludes de l'Art; parce qu'il arriue souuent, que cette contrainte & cette trop grande seuerité recule l'Enfant au lieu de l'auancer, & ce qui est plus à craindre, elles étouffent en luy cette excellente disposition qu'il auoit apportée en naissant, & que le Ciel auoit mise en luy par vne prédilection singuliere. C'est pourquoy il faut remarquer auec soin & vigilance le principal objet du genie de l'Enfant, qui le porte naturellement à vne chose plustost qu'à vne autre, ce qui fait qu'il s'y applique auec plus de plaisir. Et quand on aura obserué ce penchant particulier, il le faut

cultiuer par les moyens les plus courts, & les plus efficaces, sans s'arrester à beaucoup de petites choses qu'on a introduites dans les Arts pour les rendre plus faciles : car la Peinture estant vn Art extremement long, si l'on s'arrestoit à ces bagatelles, l'esprit s'attiediroit par cette langueur où elles font tomber les Apprentifs, & cette étincelle de feu qui commençoit à paroistre, se perdroit malheureusement parmy ces vaines minucies.

Toutes les parties de la Peinture sont attrayantes, & rauissent les amateurs de ce bel Art. Desorte que les jeunes gens y trouuant tant d'apas & en si grand nombre, ne sçauent auquel s'arrester, & les parcourant tous l'vn aprés l'autre, ils consomment inutilement beaucoup de têps: ou bien il arriuera qu'vn Maistre aura

donné à son Disciple quelque leçon agreable sur quelque partie de la Peinture, & quoy qu'il ne se sente pas particulierement disposé pour cette partie-là, neantmoins, parce que son Maistre l'ayme & qu'elle est de son goût particulier, & que luy-méme l'a trouuée agreable, sans pourtant qu'il sçache pourquoy, il s'y attachera quelques-fois plus qu'à toutes les autres pour lesquelles il estoit plustost destiné.

Aprés qu'on aura apris vn Enfant à dessigner, il luy faudra aprendre quelque chose de la Perspectiue, qui est absolument necessaire pour réüssir en cet Art, & generalement tout ce qui regarde la Géometrie & l'Architecture, & aussi quelques principes des autres parties des Mathematiques.

Bien que tout ce que ie viens de

dire soit tres-necessaire pour arriuer à la perfection de nostre Art, rien ne l'est pourtant comme la science des proportions du Corps humain : car c'est sur cette partie que roule tout ce qu'il y a de plus beau dans les Tableaux. En effet les Corps de l'Homme, de la Femme & du petit Enfant, sont les plus beaux objets de nos sens, & la plus vaste matiere de cét Art diuin & merueilleux, qui les represente differemment selon leur difference essentielle, & la necessité de l'Histoire qui les propose auec vne varieté presque infinie.

Il semble que l'on peut comparer les diuers aspects des Hommes & des Femmes aux cinq Ordres d'Architecture. C'est le sentiment du docte Albert Duret, en son Traité des proportions. Les Corps gros & ramassés peuuent estre comparez à l'Ordre

l'Ordre Toscane : Les Corps mediocres & moins grossiers, semblent approcher de l'Ordre Dorique & de l'Ionique : & les mieux faits, pour lesquels j'ay plus d'inclination, & qu'on doit mieux estudier que les autres, tiennent de la beauté de l'Ordre Corinthien, & du Composé.

Lors que nostre Disciple commencera à bien dessigner, & qu'il copîra passablement, il pourra se hazarder à faire quelque chose de son inuention, se seruant neantmoins de l'Idée generale de ce qu'il aura déja copié. Pour cét effet, il aura toûjours vn crayon à la main pour esquisser tout ce qui luy viendra dans la pensée, & qui se rencontrera d'agreable deuant ses yeux, faisant choix sur le naturel & imitant ce qu'il y a de plus beau. Il s'appliquera aussi à dessigner aprés la bosse, qu'il posera dans vn

lieu propre pour receuoir auantageusement la lumiere si c'est le jour, & si c'est la nuit, il se seruira d'vne lampe qui ayt vn seul lumignon, parce que cette lumiere est plus fixe que celle d'vne chandelle, qui varie & change la disposition de son jour à mesure qu'elle diminuë en bruslant, ce qui n'est pas d'vne lampe qui n'a qu'vn lumignon; au lieu que s'il y en auoit deux, cela causeroit vne diuersité de lumiere, qui ne pourroit fournir vn aspect asseuré, si ce n'est que ce fut vne grande lampe d'Academie, dont les lumignons éclairant sans confusion, ne donnent qu'vne seule & mesme lumiere.

Il y a grande difference entre designer d'aprés vn Desseing ou vne Estampe, & entre dessigner vn homme nud. C'est pourquoy le Disciple aura soin de consulter son Maî-

ere sur les manieres differentes auparauant de rien entreprendre, de méme que pour esquisser, & pour faire les contours d'aprés le naturel. La plus aisée selon moy, est d'estomper, adjoustant trois ou quatre coups de crayon pour finir la figure, parce que cette maniere semble mieux imiter la Chair, que de manier & de finir tout auec le seul crayon.

Le Disciple qui va à l'Academie, y remarquera diligemment ceux qui dessignent le mieux, & auec plus de promptitude & de sçauoir, parce qu'il arriue souuent que le modelle qui est exposé, venant à se lasser, la pluspart en demeurent à la moitié de leur desseing, pour n'auoir pas cette facilité de designer viste, laquelle on ne peut mieux acquerir qu'en obseruant exactement ceux qui l'ont déja acquise. Lors qu'il aura fait vne

D iij

fois son contour, bienque le modelle change, il ne changera rien pourtant de sa figure. Et qu'il se souuienne sur tout de ne pas faire toujours le Portrait du modele, qui souuent sur vn beau Corps se rencontre vne teste disproportionnée. C'est la raison pour laquelle on expose ordinairement en ces lieux-là, des bosses aprés l'antique, dont on se doit seruir suiuuant les aptitudes qu'on aura posées. Pendant que le modelle se repose & se delasse, le Disciple doit faire quelque fonds à sa figure, comme quelque païsage, quelque Architecture ou quelque Drapperie : car cela rend la main plus libre, & fournit quelque Idée à l'esprit pour faire d'inuention.

Il faut qu'il tâche aussi de dessigner les pieds & les mains le plus corectement qu'il pourra, quoyque cela soit

d'abord vn peu difficile, & donne de la contradiction à l'esprit de l'Aprentif qui éuite toûjours la peine dans ces commencemens, & s'atache à ce qui a moins de difficulté. Mais cette repugnance estant surmontée par le desir de s'auancer & de se perfectionner, qu'il doit toûjours auoir deuant les yeux, & l'habitude ayant succedé à cette repugnance, il ressentira auec plus de plaisir, la douceur & la gloire qui accompagnent le sçauoir.

Il se trouue à l'Academie de plusieurs sortes de papier, le plus commun est le blanc, le bleû, & le gris. Il faut estre extremement propre pour dessigner sur le blanc, parce que les plus petits deffauts y sont remarquables. C'est pourquoy il faut s'acoustumer à bien finir son ouurage, & reseruer le plus blanc pour expri-

mer les plus grands iours sur la Figure, & faire beaucoup de demyteintes tant claires que brunes. Quand on dessigne sur le bleû, on se sert de Ceruze, de Tripoly, ou de Craye de Champagne pour rehausser les clairs. Le papier gris tient du bleû & du blanc, n'estant pas si clair que celluy-cy, ny si brun que celuy-là. Sa propre couleur sert pour les demy-teintes. On y employe fort peu de blanc pour les clairs, & quelques coups de crayon pour les ombres. Ce Papier a cela de singulier, qu'on y trouue vne maniere plus aisée, plus agreable, plus prompte, & mesme plus belle à mon gré.

Ayant apris le stile & la belle maniere de l'Academie, le Disciple pourra ajuster quelques morceaux de drapperie à vn manequin grand ou petit, lequel il habillera auec des

linges fins demy-moüillés, & l'ayant posé dans l'aptitude conuenable, il formera les plis de ses drapperies qui seront de Satin, de Taffetas, ou de quelque autre étoffe de cette sorte, selon son genie, & la nature des sujets, auec la pointe d'vn petit bâton pointu fait proprement pour cela. Quand il aura dressé son manequin, & qu'il voudra donner vne forme à ses drapperies, suiuant la qualité de l'aptitude qu'il pretend exprimer dans son Tableau, il choisira vne belle antique moderne, ı taille-douce, que nous appellons Estampe, ou bien des bosses conformes à son desseing & à l'Idée qu'il aura de l'Histoire, & il tachera d'imiter le plus qu'il luy sera possible ce patron, qu'il posera à costé du manequin, ou derriere, & auec son petit bâton pointu, il exprimera sur ce manequin les plis

auec les longueurs & les proportions de son exemplaire, jusqu'à ce que son propre genie luy en fournisse de plus conformes à ces Idées qui seruent à le perfectionner, car n'ayant pas encore vne habitude assez forte pour fournir d'inuention à l'expression de l'Histoire, ces moyens plus courts & plus palpables, tracent vn chemin plus asseuré à l'inuention qui ne se peut acquerir qu'auec le temps, & qui suppose vn Peintre habile & experimenté. C'est d'ailleurs vne belle methode, pour se former d'aprés l'antique, laquelle tous nos Peintres les plus illustres ont tenuë, pour arriuer à la perfection de l'Art.

Aprés que le Disciple se sera exercé à toutes ces choses, & qu'il se sentira quelque habitude des principales, il pourra s'appliquer à la composition

position que nous appellons la forme, c'est à-dire exprimer sur du papier, ou sur de l'ardoise ses premieres Idées. Par exemple de l'Histoire, qui est la plus noble & la plus importante partie de la Peinture, pour ne pas dire le tout : car qui represente bien l'Histoire, represente generalement tout ce qu'il y a de beau & de rare dans le monde, puis qu'elle renferme dans son vaste sein le composé de la nature, qui est l'vnique objet de nostre Art.

Mais afin que nostre Disciple se puisse former vne conduite plus asseurée & plus generale pour son desseing, j'ay trouué à-propos de mettre icy les trois figures dont i'ay parlé, de l'Homme, de la Femme, & du petit Enfant, dans leur plus belle proportion, afin qu'il l'estudie bien, & qu'en éuitant la longueur et la pei-

ne d'vne trop grande speculation il trouue icy d'vn seul trait d'œil toutes les lumieres qui luy sont necessaires: quoyque son genie & son jugement le doiuent conduire pour exprimer dans les diuers sujets les diuerses proportions des Enfans, à cause de la diuersité de leur âge.

L'estenduë de l'Histoire est si vaste que pour y suffire il faudroit vne science, & vn esprit extraordinaire, puisque c'est vne expression naïue & fidelle des productions infinies de DIEV, vne representation de ses Idées rauissantes, vn Tableau admirable de sa puissance, & de sa fécondité. Par exemple la Creation du monde, qui est le plus beau & le plus magnifique passage de l'Histoire, ne renferme-t'elle pas en soy tout ce qu'il y a dans la Nature? n'est-ce pas vn pompeux étalage de toutes les mer

ueilles du monde ? car dans sa representation on voit des Hommes, des Bétes, des Païsages, des Architectures, des Fruits, des Astres, des Fleuues; & toutes ces parties font vn objet separé & independant des autres parties de la Peinture, & rendent chacune son sujet parfait dans la difference de ses traits & de ses expressions. De sorte qu'on ne peut nier que la representation de l'Histoire ne demande vn Peintre acomply, parce qu'elle suppose vne connoissance parfaite de toutes les parties de son Art.

Pour faire vn Tableau d'Histoire, on lit premierement le sujet qu'on veut representer, & l'ayant bien compris dans toutes ses circonstances, on le digere dans son esprit pendant quelques heures, & le soir auant de se coucher; & le lendemain matin,

qui est le temps le plus propre à cause de la liberté de l'esprit, on y fait encore reflexion. Ensuitte l'on exprime les Idées particulieres qu'on aura eû sur le sujet qu'on aura choisy, qui ne manqueront jamais de venir à vne personne qui aura l'imagination vn peu viue, lesquelles Idées on exprimera chacun selon son genie: les vns expriment sur de l'Ardoise, les autres sur du Papier blanc, bleû, ou gris, & quelques-vns sur du Papier imprimé, d'autres enfin, sur de la toile auec des Couleurs, & font ainsi leurs esquisses. Toutes ces manieres sont bonnes, il n'y a qu'à exprimer le plus viste qu'on peut ces Idées nouuelles, de peur qu'elles ne s'éuanoüissent par la lenteur de l'expression. Ayant laissé ces premieres expressions pendant quelques iours, on les reprend pour y adjouster ou pour

en diminuër quelque chose, ce que les grands Peintres font toujours, n'estant jamais bien satisfaits de leurs premieres pensées, & se défiant auec beaucoup de raison du premier feu de l'imagination, qui dans sa grande chaleur n'est jamais guere bien reglée, & nous emporte ordinairement au dela des iustes bornes du iugement solide. Aprés cela on dresse l'échelle de perspectiue pour disposer les figures dans leurs proportions; à quoy l'on adjouste la correction, dont ie ne vous diray rien à cause de la longueur de ses circonstances, sur quoy nostre Disciple pourra s'instruire dans le Taitté que le Docte Albert Duret a composé. Neantmoins parce que la chose est tres-importante, je ne puis m'empécher de luy aprendre l'inuention du fameux M. Poussin, qui est presque le

seul de nostre temps qu'on peut comparer aux anciens pour ses belles inuentions, qui luy ont acquis vne estime immortelle parmy les sçauans. Car par le moyen de cette inuention l'on vient à bout d'vne des choses les plus difficiles de la Peinture.

Cét homme admirable & diuin inuenta vne planche Barlongue, comme nous l'appellons, qu'il faisoit faire selon la forme qu'il vouloit donner à son sujet, dans laquelle il faisoit certaine quantité de trous où il mettoit des cheuilles, pour tenir ses manequins dans vne assiéte ferme & asseurée, & les ayant placés dans leur scituation propre & naturelle, il les habilloit d'habits conuenables aux figures qu'il vouloit peindre, formant les drapperies auec la pointe d'vn petit bâton, comme ie vous ay dit ailleurs, & leur faisant la teste

les pieds, les mains & le corps nud, comme on fait ceux des Anges, les éleuations des Païsages, les pieces d'Architecture, & les autres ornemens auec de la cire molle, qu'il manioit auec vne adresse & auec vne tranquillité singuliere : Et ayant exprimé ses Idées de cette maniere, il dressoit vne boëtte Cube, ou plus longue que large, selon la forme de sa planche, qui seruoit d'assiete à son Tableau, laquelle boëtte il bouchoit bien de tous costés, hormis celuy par où il couuroit toute sa planche qui soutenoit ses Figures, la posant de sorte que les extremités de la boëtte tomboient sur celles de la planche, entourant ainsi & embrassant, pour ainsi dire, toute cette grande machine.

Ces choses estant preparées de la façon, il consideroit la disposition du

lieu où son Tableau deuoit estre mis. Si c'estoit dans vne Eglise, il regardoit la quantité de fenestres, & remarquoit celles qui donnoient plus de iour à l'endroit destiné pour le mettre, si le iour venoit par deuant, par le côté, ou par le haut, s'il y venoit de plusieurs côtés, ou lequel dominoit dauantage sur les autres. Et aprés toutes ces reflections si iudicieuses, il arrestoit l'endroit où son Tableau deuoit receuoir son veritable iour, & ainsi il ne manquoit jamais de trouuer la place la plus auantageuse pour faire des trous à sa boëtte, en la mesme disposition des fenestres de l'Eglise, & pour donner tous les iours & les demy-jours necessaires à son dessein. Et enfin, il faisoit vne petite ouuerture au deuant de sa boëtte, pour voir toute la face de son Tableau à l'endroit de la distance,

stance; & il pratiquoit cette ouverture si sagement, qu'elle ne causoit aucun iour étranger, parce qu'il la fermoit auec son œil, en regardant par là pour dessigner son Tableau sur le papier dans toutes ses aptitudes, ce qu'il faisoit sans y oublier le moindre trait ny la moindre circonstance; & l'ayant esquissé ensuite sur sa toille il y mettoit la derniere main, aprés l'avoir bien peint & repeint.

Certes, Monsieur, voilà vne maniere tout à fait belle pour reüssir dans nôtre Art, & qui fait assés voir l'esprit de ce grand homme, dont la memoire ne mourra jamais tant qu'il y aura des amateurs de cette belle Profession. Et ie ne puis m'empécher de vous dire à ce propos, qu'on ne doit pas tant crier contre l'ingratitude du Siecle comme l'on fait. Il y a bien plus de sujet de crier contre l'i-

gnorance du Siecle. Quand il y a eû des Raphaëls & des Michel-Anges, sans parler de beaucoup d'autres Peintres illustres, il s'est trouvé des Pauls, des Innocens, & des François. Mais sans aller chercher des exemples si loin, n'avons-nous pas aujourd'huy celuy de LOVIS XIV? ce Prince qui semble n'avoir été donné du Ciel que pour la gloire de la Terre, dont il est l'admiration & la terreur tout ensemble. Ce grand Monarque, n'ayme-t-il pas à recompenser le merite en toutes sortes de professions? & les ouvrages des Le-Brun, des Bourdon, des Boulogne, des Mignar, des Champagne, des Loir, des Rousseau, des Lafosse, des Lefebvre, des Ferdinand, des Nanteüil & des Chauueau, & de tant d'autres Peintres & Graveurs fameux de nôtre temps, ne publient-ils pas

hautement l'estime qu'il en fait, & sa liberalité & sa magnificence? C'est donc plustost contre l'ignorance du siecle qu'il faut crier, que contre le siecle. Chaque Appelle trouueroit son Alexandre, s'il estoit plusieurs Apelles. Et il ne faut point dire que c'est aux Princes à commancer, & à répandre leurs bien-faits pour nous exciter à bien faire, c'est nous qui deuons nous exciter nous-mesmes par l'amour de la vertu, & par le desir de la gloire qui l'accompagne toujours, quelque dur & quelque ingrat que soit le siecle. Il est bien vray que le merite n'est pas tousiours recompensé, mais c'est souuent par des raisons qu'on ne doit pas rejetter sur le Siecle. Nous sommes nous-mêmes le plus grand obstacle à nostre reputation & à nostre fortune, & nous sommes plus coupables enuers nous, que

F ij

les Estrangers dont nous nous plaignons.

Mais reuenons à nostre sujet. Remarqués s'il vous plait Monsieur, qu'il y a vne difference notable dans les proportions du Corps humain. La hauteur de huit fois la teste qu'on donne communement aux hommes, & de neuf fois aux femmes, n'est pas toujours veritable : car le corps d'vn Villageois, & à proportion celuy d'vne Villageoise, qui sont ordinairement plus ramassez & plus grossiers n'ont que sept fois la hauteur de la teste, depuis le sommet iusqu'à la plante des pieds. Les corps plus libres & plus dégagés en doiuent auoir huit fois, & les femmes neuf. Mais si tous ces corps doiuent paroistre habillés, on y doit adjouter vne demy-teste de hauteur, parce que l'étenduë des drapperies emporte & dimi-

nüe quelque peu de leur taille, & on leur donne ce surcroit de hauteur, afin qu'ils ayent plus de Grace & de Majesté. Ce que vous pouuez connoistre dans les beaux Tableaux de Raphaël, cét homme incomparable qui a fourny si glorieusement la carriere de l'honneur, auant d'auoir fourny celle de la vie ordinaire des hommes, estant mort à l'âge de trente-sept ans, auec les regrets de Rome & generalement de toute l'Europe, qui estoit remplie du bruit de son excellent merite.

Ie desirerois fort vous dire quelque chose de fixe touchant les Couleurs, & en faire vne regle infaillible, pour l'appliquer generalement à la disposition de chaque sujet selon son exigence naturelle, mais comme dans chaque espece les indiuidus sont innombrables, & qu'il est impossible

d'en trouuer deux qui soient toutafait semblables dans la carnation, dans les traits, & dans les autres parties qui les composent, il faudroit parler d'autant de couleurs differentes, qu'il y a de sujets differents dans la Nature. Il faut donc que le Peintre judicieux prenne cette regle de luy-mesme, & qu'il soit son propre maistre en cette occasion.

Ce que ie puis vous dire là-dessus, c'est qu'il faut en premier lieu estudier à fond les traits du naturel, & ensuite remarquer exactemenr l'expression de quelque Peintre renommé. Par exemple le Titien qui a reüssi dans la carnation d'vne maniere si excellente, & si particuliere, qu'en cela il a surpassé toute l'antiquité, dōt les plus beaux Tableaux n'aprochent pas asseurement ceux de ce fameux Peintre pour ce qui est de la carna-

tion, qu'on void si viuement exprimée dans tous les siens, qu'il semble effectiuement que le sang coule dans les veines de ses figures. C'est pourquoy, supposé qu'on eust dessein de se rendre parfait dans l'ordre de la carnation, ie ne pourrois iamais conseiller vn moyen plus asseuré pour cela, que de consulter les ouurages de ce grand homme, qui se trouuent communement à Rome, à Paris, & presqu'en toute la Lombardie.

Mais afin de ne passer pas trop legerement sur vne matiere si importante, ie vous diray que les couleurs principalles dont nous nous seruons, sont le blanc de plomb, qui est le plus beau de tous, la terre rouge, la terre iaune, la terre verte, la laque, le stil de grum, le noir d'os, & le noir de charbon, par le mélange desquelles on fait des teintes admirables &

qui approchēt beaucoup de la chair. On se sert aussi d'outremer, qui est vne couleur excellente, non seulement pour les draperies, mais aussi pour la carnation, ayant la proprieté de conseruer l'éclat & la viuacité de toutes les autres couleurs, auec quoy on le mesle. La laquesine & le vermillon sont encore fort bons pour bien imiter la chair, & sur tout la chair des femmes, qui est plus fraische & plus delicate que celle des hommes.

Quand on veut faire vne belle carnation de femme, on en doit choisir vne qui soit fraische, belle & blanche, & sur tout qui se porte bien, car la santé est la veritable source de la bonne couleur, & l'on trouue en vn visage sain des teintes au delà de tout ce que l'imagination la plus viue pourroit inuenter. Quand ie dis que l'on doit choisir vne femme qui soit belle,

le, fraîsche & blanche, pour faire vn beau coloris, ie n'entends pas parler de ces teintes de plaftre, qui n'ont de l'éclat que par leur grande blancheur, & qui ne font iamais les plus belles, mais ie veux parler d'vn teint de rofe qui a quelque chofe de plus doux, de plus vif, & de plus animé, & qui delecte plus puiffamment les fens. Les teintes des hommes doiuent eftre plus fortes & plus chargées que celles des femmes, parce qu'eftant plus robuftes & plus vigoureux, leurs expreffions les doiuent reprefenter plus fortement. Ie ne dis pas de ceux qui font jaunatres & bazanés, qui femblent tenir plus du malade, que de l'homme fain, dont la couleur eft ordinairement rougeatre & pleine d'vne certaine viuacité que l'on peut hardiment apeller à la Titienne, laquelle nôtre Eléue tafchera d'imiter auec

tout le fo[in] & toute la diligence poſſible. Et ſi ſon inclination le pouſſe à quelque autre maniere que celle du Titien, il aura le ſoin d'en copier quelque Tableau, auec le plus d'eſtude & de recherche qu'il pourra: mais qu'il ſe ſouuienne de preferer toujours l'eſtude d'aprés le Naturel à toutes les inuentions de ſon genie.

Les manieres de peindre ſont auſſi differentes qu'il y a de Peintres. Les vns ébauchent fort legerement, les autres finiſſent au premier coup, & d'autres ébauchent proprement & retouchent aprés. Pour ma maniere, elle eſt telle. I'arreſte mon deſſeing le plus correct que ie puis, & ébauche de meſme, & comme mon ébauche eſt propre, elle me ſert à deux fins. Quand ie ſuis preſſé, & que mon ébauche eſt bien ſeiche, ie prens vn peu de vernis de Veniſe, auec vn peu

de belle huile de noix, que ie mesle ensemble, enuiron autant de l'vn que de l'autre, & puis, ie prens vn petit morceau d'éponge fort nette, que ie fais imbiber dans cette huile & dans ce vernis. Si c'est l'Esté, cette composition prend fort bien & l'on en frotte sechement la toile; si c'est l'Hyuer, la toile ne prend pas si facilement le vernis, mais on y apporte du remede en approchant sa bouche de la toile, & poussant son haleine contre, ce qui facilite à peindre plus viste, & de cette maniere on n'est obligé de repeindre que de certains endroits, & l'on donne de la force à ceux que l'on veut. Mais quand vous voulez faire quelque chose de bien, & qui dure long-temps, il est plus expedient d'employer couleur sur couleur, & c'est la veritable & la meilleure maniere. Et si aprés auoir bien peint

G ij

vous ne voulés que retoucher, vous pouuez vous seruir de ce vernis dont ie viens de vous parler. Il est vray qu'il y faut apporter de la precaution, quand on vient à faire des draperies blanches, car il iaunit vn peu l'ouurage aussi bien que l'huile, qui rend presque toutes nos teintes bazanées. De sorte que quand vous aurés quelque Teste, ou quelque Portrait que vous voudrés faire fort frais, & sur-tout de Femme (car elles sont ordinairement blanches,) ie vous conseille de ne point vous seruir de ce vernis, mais d'acheuer vostre ouurage à force de peindre, à moins d'en trouuer vn qui ne iaunisse point, ce qui seroit fort beau, & fort à souhaitter.

Enfin, pour dernier conseil touchant les manieres de peindre, cherchez auparauant d'en choisir aucune,

à voir tous les plus beaux Tableaux dans les Cabinets des Curieux. Mais ne faites pas comme ceux qui vont dans de grandes Bibliotheques, seulement pour admirer le grand nōbre des liures, & qui se contentent d'en voir les intitulations, & le nom des Autheurs qui sont au dos, sans les ouurir. Ainsi, il y en a qui ne vont chez les Curieux, que pour retenir le nom des Peintres & des Tableaux, afin d'en pouuoir faire des lieux communs à la premiere occasion, au lieu de s'attacher à quelqu'vn de ces Tableaux qui seroit plus à leur goust, & dont ils pourroient faire leur profit, en le deuorant des yeux de l'esprit pour ainsi dire, afin d'en retenir l'Idée. Car il est certain que lors qu'on s'attache à tant de manieres differentes, elles vous échappent toutes, l'esprit se dissipant par cette diuersité. Le

mieux est donc de s'attacher à vne seule que nous croirons la meilleure, & qui sera plus à nostre goust, aprés toutes-fois qu'on aura pris conseil sur cela de plus habilles que nous.

Pardonnez-moy, Monsieur, si le desir que i'ay de vous satisfaire m'engage insensiblement dans vn trop grand discours, & trouués bon s'il vous plaist, puisque i'ay déja passé les iustes bornes d'vne Lettre, que ie vous parle encore des Couleurs, sur quoy il y auroit tant de belles choses à dire.

Parlons donc de la Carnation qu'il faut donner aux deux plus beaux Sujets du monde, Iesvs-Christ, & la Vierge-Marie.

Chacun sçait que ce Seigneur adorable estoit le plus beau & le mieux fait de tous les hommes, ainsi que

le tesmoigne l'Ecriture : Pour nous donner à entendre, que la beauté exterieure du Corps est vn don fort pretieux & recommandable, & qu'elle s'accorde parfaitement auec la beauté interieure de l'Ame. Comme IESVS-CHRIST estoit le plus iuste d'entre les hommes, il falloit aussi par vn espece de conuenance, qu'il fut le plus accomply au dehors. Tellement qu'on peut dire que ceux-là dementent leur Caractere, qui logent vne vilaine ame dans vn beau corps, & qu'ils violent ce priuilege sacré que DIEV semble auoir attaché à ce rare don de Nature, qui a donné lieu à tous les Sçauans de dire que ce qui estoit beau estoit bon, iusques-là que les Grecs en ont fait vne espece de Prouerbe. Mais reuenons à la carnation de la figure du Sauueur de nos Ames. Comme l'éclat de nos

plus belles & de nos plus riches Couleurs est infiniment au dessous de celluy de ce divin Sujet, il faut de necessité brunir toutes les teintes qui sont les plus proches de luy, pour faire éclatter davantage les Graces & la Majesté qui l'embelissent naturellement.

Aprés avoir fait le fonds du Tableau, qui est pour l'ordinaire vn Ciel, vn Paysage, quelque Draperie, ou quelque Architecture afin d'vnir les figures, nostre Disciple fera la principale la premiere, ou bien il commencera par celles qui doivent paroistre les plus éloignées de la veüe, prenant garde que les teintes ne soient pas trop fortes & qu'elles tiennent vn peu du fonds, & reseruant ses plus viues couleurs pour les figures les plus proches de la veüe, & ses plus riches, pour la principale,

le, qui doit donner plus d'éclat au Tableau.

Si les figures les plus proches doiuent estre éclairées, il y appliquera son clair plus fort qu'à tout le reste du Tableau; & si elles doiuent estre ombrées, il y employra de mesme son brun le plus fort, & le plus agreable à la veuë, adoucissant cét excez de force auec iugement: car ce n'est ny le grand clair, ny le grand brun, qui font ce bel effet qu'on admire dans les Tableaux, mais le meslange iudicieux des couleurs, & la conduite du Peintre à les appliquer selon la conuenance naturelle de son sujet. Autrement, qui est-ce qui ne sçait pas que pour faire éclatter vn grand blanc, il ne faudroit simplement que mettre vn grand noir tout auprés? les couleurs, de mesme que le reste des choses du monde, ne paroissant

iamais tant que par leurs contraires & par leurs oppositions. Mais comme le grand blanc & le grand noir singulierement, offensent la veüe par leur excés de force, l'on diminüe ce trop grand effet par vn adoucissement discret, afin de les rendre plus proportionnés & plus agreables à l'œil : & c'est l'ordre qu'il faut garder generalement dans l'vsage des autres couleurs.

Parce que nous n'auons pas de clair assez vif pour imiter parfaitement la Nature, il faut employer le plus proprement qu'il se peut celuy que nous auons, pour ne le point ternir par vn mélange indiscret. Et puis, nous faisons nos demy-teintes vn peu fortes, & quelques-fois nous mettons des bruns, comme quand nous voulons representer la lumiere du Soleil, ou celle d'vn Flambeau ; nous op-

posons alors à ces grands clairs, des bruns plus forts que la Nature ne nous les represente, afin de ménager la finesse de l'Art auec la portée de nos Couleurs, qui défaillent en ces rencontres & n'expriment qu'imparfaitement les viuacitez de la Nature. De mesme, lors que nous voulons exprimer les traits d'vne belle Princesse, d'vne Reyne, ou d'vne Imperatrice, nous auons accoustumé de leur donner pour Suiuantes, sur qui elles s'appuyent d'ordinaire en marchant, des femmes vn peu bazanées & de vieilles moresques, des Pages auec des gestes fort libres, & de petits Nains fort difformes, pour donner plus de Grace & de Majesté au sujet principal.

C'est de cette sorte qu'il faut exprimer les Beautés diuines de Iesvs-Christ, & le faire éclatter dans tous

les passages de son Histoire, comme l'vnique Soleil d'ou procedent toutes les lumieres, & l'vnique beauté d'ou procedent toutes les Beautés: soit qu'on le represente conuersant sur la Terre auec les hommes, soit qu'on le represente triomphant dans les Cieux auec les Anges.

La plus belle teinte de sa Carnation, se fait selon mon sentiment, auec du blanc de plomb, du massicot, & de la laque fine, dont il faut mettre tres-peu dans la premiere teinte, vn peu plus dans la seconde, & encore dauantage dans la troisiéme: & pour faire le rouge des leures, il en faut aussi vn peu auec du vermillon. Pour les demy-teintes, il faut de l'outremer, du blanc de plomb, de la terre iaune, ou du massicot & du vermillon. Et pour les faire vn peu violettes, comme celles qui sont

à l'entour des yeux, on y mefle vn peu de laque fine, & pour les demy-teintes brunes, de l'outremer qui s'vnit doucement au clair. Le brun fe fait auec la laque fine & le ftil-degrum, & l'on fe fert de cette teinte pour faire les endroits les plus bruns, comme le deffous du nés, le dedans de la bouche, & le cofté de l'ombre. Pour faire le brun plus fort, on y adjoufte vn peu de noir d'os. Les cheueux, la barbe, & les fourcils fe font auec les teintes que le feul genie du Peintre doit regler fur le Naturel, ou inuenter felon la qualité de la figure qu'il peint, & les traits qu'il defire exprimer.

Pour la Carnation de la Vierge, elle fe fait auec les mefmes teintes que ie viens de dire, en adjouftant dans les plus clairs, qui font les premieres teintes d'ont j'ay parlé, vn

peu plus de blanc de plomb, parce que les femmes ont le teint plus frais & plus delicat que les hommes. Et pour ce qui est du petit Enfant Iesvs, qui ne doit pas estre oublié, il le faut peindre vn peu rougeastre. Pour cét effet, il n'y a qu'à mettre dans les teintes que nous auons specifiées cy-dessus, vn peu plus de vermillon que de laque, pour mieux discerner les coloris de la VIERGE. Si l'on veut adjouster vn petit S. Iean, il le faut faire vn peu bazané, afin de donner plus d'éclat à l'enfant IESVS; & si c'est vn Saint Ioseph, qu'on met ordinairement dans l'ombre, à méme fin, il faut ternir ses clairs auec de l'outremer, ou de la terre verte, qui fait à peu-prés le mesme effet. Toute la difference qu'il y a, c'est que l'outremer conserue sa viuacité & que la terre verte est sujette à s'éuaporer. Du reste, on fait

à Saint Ioseph les cheueux & la barbe grisâtres, auec les mesmes demyteintes que i'ay dit, & du noir de charbon. Mais la maniere la plus ordinaire & la plus commune pour faire la carnation d'vn petit Enfant, est auec du blanc de plomb, du vermillon, & vn peu de laque fine: & pour les demy-teintes, on y adjouste de l'outremer, & de la terre verte, & vn peu de terre iaune. Celle d'vn ieune homme se fait auec les mesmes teintes, en mettant dans chacune vn peu de terre iaune. Pour celle d'vn vieillard, on mesle du massicot dans tous les clairs, & les bruns se font auec de la terre iaune, du brun rouge & du noir d'os, plus ou moins de l'vn que de l'autre, à la discretion du Peintre, & suiuant la necessité du sujet. Et la Carnation des Femmes doit auoir plus de blanc dans chaque coloris

clair, & à proportion du reste.

Venons à-present aux drapperies. L'habit de dessous pour Iesvs-Christ se fait d'ordinaire de couleur de rose, dont on compose la teinte auec la laque fine, ou auec la commune. Le premier coloris qui est le plus clair, se fait auec plus de blanc de plomb que de laque ; Le second, auec plus de laque que de blanc ; Le troisiesme auec encore plus de laque que de blanc ; Et le quatriéme, auec la laque & vn peu de noir d'os, ou bien auec vn peu d'outremer.

Si l'on veut que la drapperie soit vn peu incarnate, il faut mesler dans chaque teinte vn peu de vermillon. Si l'on veut faire vn bel incarnat, il y faut mettre plus de vermillon. Si l'on veut faire vn habit de belle Couleur d'écarlatte, il faut pour la premiere teinte, du vermillon tout pur;

Pour

pour la seconde, moins de laque que de vermillon ; pour la troisiesme, plus de laque que de vermillon ; & pour la derniere, beaucoup de laque & tres-peu de vermillon. Mais parce que ces belles couleurs ont trop de force & d'éclat, afin de le temperer vn peu, & moderer cét excez qui offense la veüe, & qui s'éloigne trop du naturel, on falit les bruns auec vn peu de noir d'os, & si l'on veut les faire tout-à-fait beaux, il y faut adjouter vn peu d'outremer qui leur donne vn agrément tout particulier.

Si l'on veut faire le manteau de IESVS-CHRIST de couleur bleüe, il faut mettre beaucoup de blanc de plomb, & tres-peu d'inde, dans la premiere teinte, parce que cette derniere couleur est extremement forte & solide ; dans la seconde, plus de

blanc que d'inde; dans la troisiéme, plus d'inde que de blanc; & dans la quatriéme, de l'inde tout pur. Mais parce que l'inde est fort defectueux, on fera beaucoup mieux de se seruir d'outremer en sa place, à la premiere, seconde, & troisiéme teinte, & à la derniere, d'vn peu de laque fine, mélant l'outremer & le blanc auec proportion, & faisant les quatre teintes discretement, parce que l'outremer n'a pas tant de corps que l'inde.

L'habit de la VIERGE se fait d'vne étoffe blanche pour la robbe, & d'vne étoffe bleüe pour le manteau, faisant les teintes proportionnées & par ordre, comme celles des vestemens de IESVS-CHRIST. Les demy-teintes & les bruns de la robe se font auec du blanc, du noir d'os, & vn peu d'outremer. Celles du manteau auec du

blanc de plomb & de l'outremer, en cas qu'on ne se veüille pas seruir de l'inde.

On donne ordinairement à Saint Ioseph vne robbe de feüille-morte, & vn manteau violet. On habille Saint Pierre de bleû & de iaune; Saint Paul, de vert & de rouge; Saint Barthelemy, de gris-delin & de iaune; Saint Iean, de vert & de rouge, comme saint Paul; & pour les petits Enfans, on les habille communement de blanc. Mais sans m'arrester dauantage sur cette matiere, ie n'ay qu'à vous dire en vn mot, que les habillemens des Saints & des Saintes sont à la discretion du Peintre, si ce n'est que l'Histoire luy oste cette liberté, laquelle il doit ménager selon les qualités, les occurrences & les dispositions des sujets, n'estant pas pos-

sible d'en faire vne regle generalle & infaillible. Tous ces diuers coloris se font auec leurs couleurs propres, en y mélant du blanc pour les clairs, du stil-degrum pour les bruns, & de la laque & du noir d'os pour les plus forts des bruns.

Mais remarquez s'il vous plait, que toutes ces Couleurs, c'est à dire la laque, le stil-degrum, l'Inde, le noir d'os, la terre iaune, la terre rouge, & l'outremer ne se seichent point naturellement, sans y mesler vn peu de verdet, ou de l'huile grasse, qui est tres-propre & l'vnique moyen pour cela. Car le verd-degris estant tres-pernicieux aux Couleurs, on fera bien de ne s'en seruir iamais.

Il y a encore vne autre sorte de bleu qu'on appelle émail, dont on ne se sert ordinairement que pour

faire vn Ciel, auec du blanc, afin d'épargner l'outremer, qui est vne Couleur pretieuse & rare; & aussi pour faire des arbres, parce qu'estant meslé auec le stil-degrum il fait vn fort beau verd, & auec l'outremer encore plus beau. Pour en faire les clairs, il y faut mesler vn peu de blanc. Et si l'on veut que les arbres soient vn peu fanés, comme ils sont en Automne, & au commencement de l'Hyuer, on y met de la terre iaune. Pour les faire plus bruslés du Soleil, il y faut mettre de la terre rouge, & dans les ombres vn peu de laque, & de stil-degrum. Si l'on veut peindre les espaces éloignés des Païsages, il faut les regler à l'Orison, comme quand on veut faire vn Soleil leuant, ou au midy, ou au couchant, il faut que toutes les teintes du Païsage tien-

nent de la lumiere, pour donner au Tableau l'vnion necessaire, qui depend de la conuenance & du rapport de toutes les parties ensemble.

Si l'on veut representer vn beau temps & serain, il faut peindre des montagnes qui tiennent du Ciel, & dont les rehauts soient de la couleur de l'Orizon. Et si l'Orizon a l'aspect d'vn Soleil couchant, qui est d'ordinaire rougeâtre, il faut aussi que les couleurs des montagnes en tiennent.

Quand on veut exprimer vn temps de pluye ou de tempeste, il faut que les teintes des Païsages soient tristes par-tout, hors-mis quand on exprime quelque rayon de lumiere qui frappe vn certain objet, par exemple vne partie de maison, de champ, de riuiere, ou de Paysage, au-trauers d'vne grande bourrasque qui ne dure que

peu de temps : & comme cét éclat de lumiere ne frappe qu'vn espace limité, il y faut appliquer precisement vn coloris clair vn peu iaunâtre.

Il y auroit encore vne infinité de choses à dire touchant le mélange des Couleurs, & la conduite du Peintre pour l'application ; mais outre que ie serois trop long, il est impossible d'en donner des regles asseurées, ainsi que ie l'ay déja dit, la representation d'vne Histoire étant vne production toute pure de l'esprit & de l'imagination du Peintre, qui doit auoir vne connoissance generale de toutes choses. Par exemple, si l'on veut peindre vn homme mourant de douleur, où d'vne fiévre, comment pourra-t'on bien exprimer les mouuemens de sa Passion, & les Symptomes de son mal, si l'on n'a vne

parfaite connoissance des effets de la Nature ? Comment pourra-t-on bien exprimer vn Ciel embelly de la diuersité de ses Astres, de son Serain, de ses Nüées, de ses Esclairs & de ses Tonnerres ? Comment pourra-t-on bien exprimer les beautés de la Terre, la diuersité des Saisons, & les proprietez des autres Elemens ? Mais sur-tout, comment pourra-t-on bien exprimer l'Homme auec tant d'actions differentes, propres & accidentelles, naturelles & artificielles ? Cela ne se peut point sans doute sans auoir vne notion fort estendüe, & vne fecondité de genie fort singuliere, tellement qu'on peut dire hardiment qu'il ne faut pas moins que toute la capacité de l'Esprit humain, pour faire vn Peintre acheué.

Il est temps, Monsieur, que ie vous parle de l'vnion des Couleurs, qui n'est pas la moindre partie de nostre Art. Mais ce que ie vous en diray ne sera qu'en passant, & seulement pour en donner quelque connoissance à nostre Éléue. Cette vnion n'est autre chose qu'vn mélange discret & iudicieux, vn vsage propre & naturel des Couleurs, selon les iours & les ombres d'vn Tableau. Par exemple, si vn Tableau a son grand iour par deuant, il y faut employer les plus viues Couleurs, & qui expriment mieux les clairs de la lumiere. Mais si l'on y fait vn accident de demy-teinte, ou de brun, & que le plus grand iour soit au milieu du Tableau, il y faut bien vnir les Couleurs les vnes auec les autres, & diminuër de distance en distance quelque peu de leur viuaci-

té, afin d'éviter les fautes qui sont si communes en cette sorte d'ouvrages.

Il ne sera pas hors de propos de parler icy avant finir, de la maniere de faire des portraits, puisque d'ailleurs nostre siecle s'y adonne si fort, & que c'est sur tout le goust de nostre France.

Pour faire vn Portrait, il faut d'abord placer la personne qu'on veut peindre, dans vn iour qui luy soit le plus auantageux, & qui soit plus propre pour la bien voir en la peignant, sans qu'on soit obligé de tourner la teste ny le corps. On la dessigne ensuitte sur la toile, que les vns impriment, & les autres l'encollent simplement; & l'ayant dessignée, on prepare sur la palette toutes les teintes necessaires pour la Carnation, & pour la Draperie, s'il luy faut faire l'habit immediatement aprés la teste.

Puis, le Peintre s'étant éloigné d'vne distance raisonnable & proportionnée, il commencera à peindre la personne auec toute la recherche & l'application dont il sera capable, pour attraper ce naturel & cette ressemblance, qui doiuent estre son premier obiet & sa fin la plus proche: car c'est proprement cette ressemblance qui merite d'estre appellée *vne seconde Creation*, & qui donne au Peintre le Tiltre glorieux *d'Imitateur de Dieu & de la Nature.*

Il y a des Peintres qui commencent à peindre par les bruns, & il y en a d'autres qui commencent par les clairs. Ces deux manieres sont bonnes; mais il me semble que la meilleure est de commencer par les bruns. En premier lieu, parce qu'on désigne deux fois son Portrait par ce moyen, & qu'on remarque si les parties sont

bien en leur place. En deuxiéme lieu, parce qu'en posant les clairs les premiers, si c'est en Esté, auant qu'on les ayt tous posés, vne partie est à demy-seiche, en sorte que lors qu'on veut peindre par dessus, les teintes s'enleuent & s'écorchent.

Quãd la teste est peinte, & qu'õ trouue qu'elle resẽble assez à la personne, dans la distance qu'elle a esté tirée, mais que neantmoins approchant le portrait de l'Original, on y remarque quelque petite difference lors qu'on les confronte l'vn contre l'autre d'vn peu plus loing, cette difference vient de ce que les clairs & les bruns ne sont pas assez forts dans les principaux traits du visage, lesquels on n'a pas recherchés d'assez prez. Car l'experience nous démonstre clairement, qu'vn visage regardé de prés se fait mieux voir, que lors qu'on

le regarde dans la diftance que le Peintre prend pour le peindre, à caufe de l'opacité de l'air, & de la foibleffe de la veuë.

Ayant parlé de la neceffité qu'il y a de fe feruir de l'Huile graffe pour feicher les Couleurs, ie ne fçaurois oublier de mettre icy la maniere de la faire, laquelle noftre Difciple ne trouueroit pas peut-eftre ailleurs.

Il faut auoir vne once de Litarge d'or, l'écrafer & la mettre dans vn linge, & en ayant fait vn noüet, comme quand on veut époncer, il le faut exprimer en le trempant fouuent dans de l'huille de noix, que vous mettrés dans vn pot d'enuiron chopine. Et quand cette huille aura pris la couleur de la Litarge, vous la ferés boüillir l'efpace d'vn quart d'heure, auec ce noüet de Litarge. Lors que l'huille commencera à brunir, &

qu'elle fileterá au bout de l'espatule auec quoy on la remüera, il faudra la tirer de dessus le f ⟨⟩ & la laisser dans le mesme pot. Si elle est trop épaisse, c'est vne marque quelle a trop boüilly: c'est pourquoy il faudra remettre d'autre huile sur la premiere, dans le méme pot, lequel vous ne laisserez sur le feu, qu'autant de temps qu'il sera besoin pour faire vostre huile raisonnablement claire, ce que vous iugerés en la faisant souuent fileter au bout de l'espatule: car le plus ou le moins de feu empesche de determiner le temps.

Enfin, Monsieur, me voilà arriué au bout de ma carriere. I'aduoüe que ie ne me l'estois pas proposée si longue, & ie dois craindre que cette longueur ne vous ayt fatigué. Mais vous auez voulu que ie vous écriuisse sur vne matiere qu'on ne sçauroit traiter suc-

rintement. Ie dois donc plûtot vous demander excuse de ce que ie me suis si mal acquité de mon entreprise. I'en aurois sans doute vne confusion extréme, si ie n'estois pas persüadé au point que ie suis, que i'écris pour vn amy tout-a-fait indulgent & fauorable, & si ie ne sçauois que vous regarderez ce petit Traitté, comme vn effet de la complaisance que i'ay pour vous, bien-loing de l'attribüer à vn desir de gloire, & à cette démangeaison d'écrire, dont les demy-sçauans de nos iours sont si fort possedez. Ie suis,

MONSIEVR,

Vostre tres-humble, & tresobeyssant seruiteur
LE-BLOND DE LATOVR.
Peintre de l'Hostel de Ville de Bourdeaux.

A BOVRDEAVX
le 4. de Septembre 1668.

Contraste insuffisant

NF Z 43-120-14

www.ingramcontent.com/pod-product-compliance
Lightning Source LLC
Chambersburg PA
CBHW071418220526
45469CB00004B/1326